哲學貓生

南瓜人 著

開示啦！

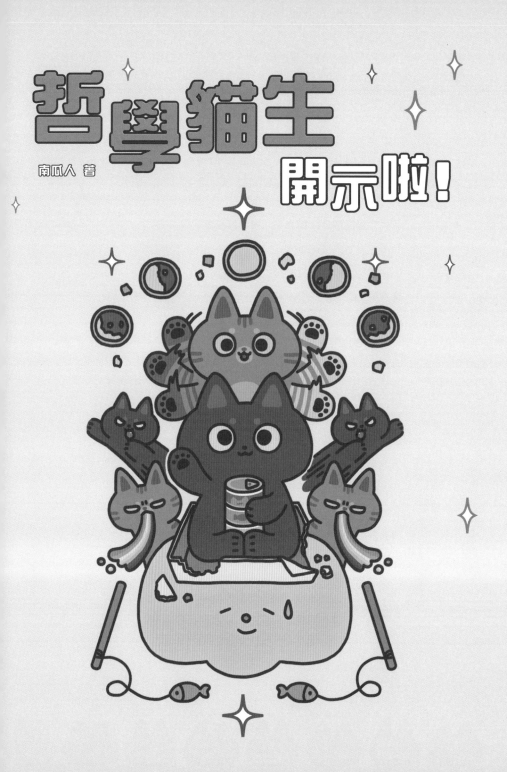

#

自我介紹前想先大喊一下「媽!!!我出書啦!!!」
哈囉大家好我是南瓜人，
如果你有追蹤「誠實社畜」podcast，
或「曙光療癒工作室」
那麼「烏龍」和「Kinoro」也是我。

看到出版社寄的信真的超開心，
原本還想說期限還這麼久，
時間完全來得及啦～
沒想到這期間家人生病離世，
前前後後忙了2個多月。
想說時間緊迫直接貼舊圖，
但貼上去發現…太…醜…了…吧…。
後來2023年整個大半年的假日都沒出門，
拼命地畫。
如果你看到一半覺得
「唉，這圖我好像看過但好像有點不同」。

那就對了XD

啊，除了舊圖還是有很多新故事喔！

謝謝爸媽支持並鼓勵我畫畫（從超源頭感謝XD）

謝謝老闆娘撿到阿兜比一家

謝謝阿兜比選擇我

謝謝Tanya和丹丹照顧乙拉

謝謝乙拉選擇了老徐

謝謝家人親戚朋友同事們讓我畫成漫畫XD

謝謝Adobe大師's哲學貓生的所有兜拉粉

謝謝老徐協助上色

謝謝瀅瀅

謝謝Cece

謝謝台灣東販出版社的編輯們

謝謝看到這裡，並喜歡這本漫畫的你～

目 次

哲學貓生開示啦！

角色介紹

阿兜比

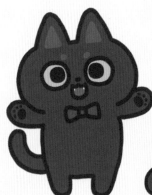

2016/6/30出生的巨蟹暖男貓貓。
因名字的緣故，粉絲團經常收到軟體教學的私訊。
一臉厭世，容易被誤會脾氣很凶，但其實是親人的孩子。
會用厭世胖臉對人呼嚕、踏踏、撒嬌，還有大叫。
很愛在廁所大叫，可能像人類一樣喜歡浴室的echo。
明明體型大，但和乙拉打架有九成會輸。
#全能住宅破壞王 #一級紙箱拆除士

乙拉

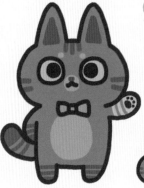

2018/10/15領養的可愛神經貓貓。
名字延續Adobe軟體系列。
喜歡吃蝦子和干貝、拍屁屁、睡覺和打哥哥。
個性難捉摸，開心和殺人都是一念之間。
跑起來像飛這句話沒有半點開玩笑，她真的在飛。
只有肚子餓會叫，其他時間安靜得和忍者一樣。
#乙拉小公主 #無馱無馱無馱

南瓜人

作者，原本是狗派，高中被狗追過後變得怕狗。
上班是運動品牌的設計，下班是Adobe大師's哲學貓生的南瓜人。
同時也是誠實社畜的烏龍，和曙光療癒工作室的Kinoro。
每次說「我工作在通靈」，大家都不知道是說設計還是真的通靈。

老徐

南瓜人的老公，一開始是狗派，養了阿兜比跟乙拉後變成貓派。
在朋友聚會認識，因為同為愛畫畫的宅宅所以變成朋友。
某天和我解釋核能，那瞬間覺得這人懂好多又好帥，之後就交往了。
這篇漫畫絕大部分的上色都是老徐畫的，掌聲鼓勵～！

南瓜媽

南瓜人／鹿弟的媽。
超怕貓貓狗狗，
開明的教育造就了我們。

南瓜爸

南瓜人／鹿弟的爸。
喜歡大部分動物，
青蛙除外。
雲遊四海的神祕人物

徐媽

南瓜人的婆婆。
每天做水煮蝦子給乙拉，
上輩子拯救宇宙
才遇到她。

徐爸

南瓜人的公公。
幫阿兜比蓋了
3棟紙箱城堡。
愛唱歌，泡茶很好喝。

鹿弟-Echo

南瓜人的弟弟。
因為過敏只能戴口罩摸貓。
姊弟間有量子糾纏般的默契，
講話很靠杯。

阿鼓魚

南瓜人的小堂妹。
養了一隻超～胖的虎斑貓。
人很好就是不愛看訊息。
經常被請客，幸運的孩子。

小獅鼠

南瓜人的大堂妹。
寵物溝通說阿兜比最討厭她。
電動車品牌的Top Sales，
很愛打電動的孩子。

Part 1

阿兜比來了 初次相遇的故事

大家好，我是南瓜人。
我從小就特別喜歡狗，
一直希望長大能養一堆狗勾。

原本超愛狗的我，某天看到我弟朋友的貓。

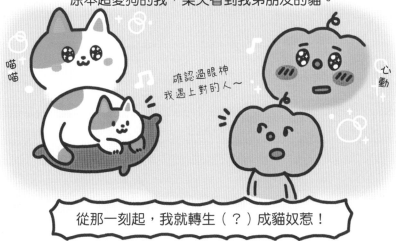

喵喵

確認過眼神
我遇上對的人～

心動

從那一刻起，我就轉生（？）成貓奴惹！

一心想養胖橘貓的我，有空就會查看看有沒有送養文。

這隻橘貓也好可愛

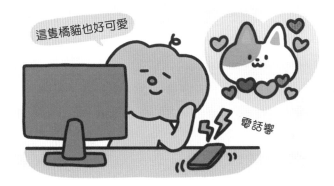

電話響

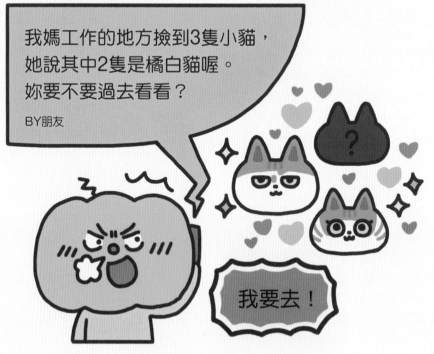

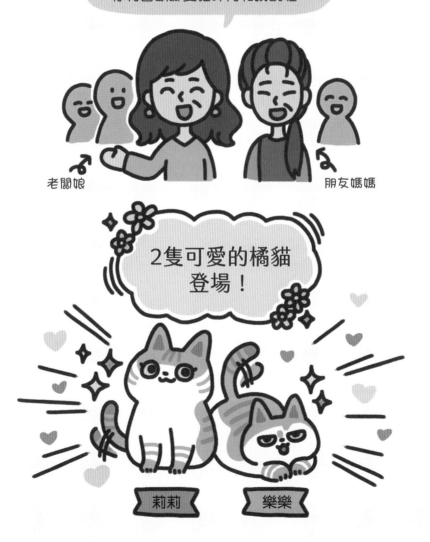

和貓打招呼：先伸手讓貓咪聞你的味道

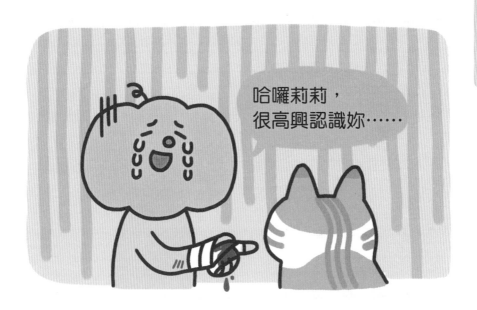

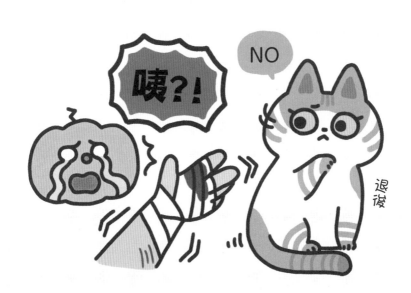

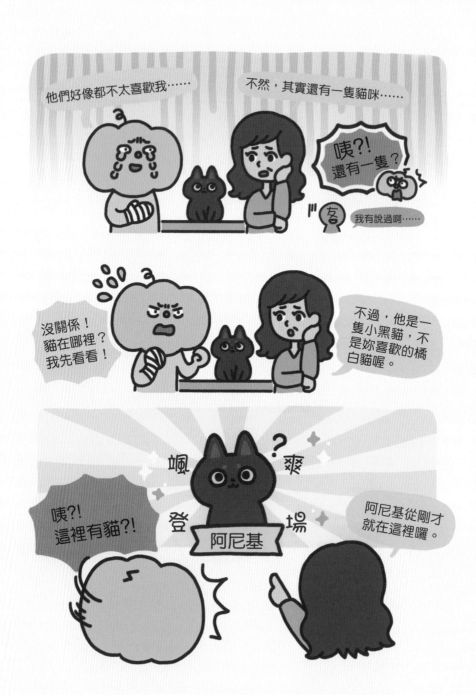

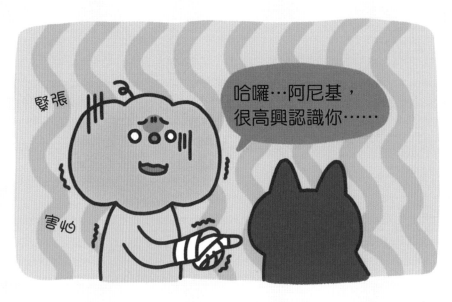

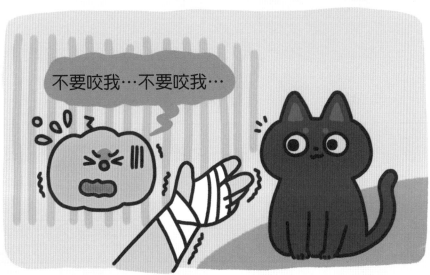

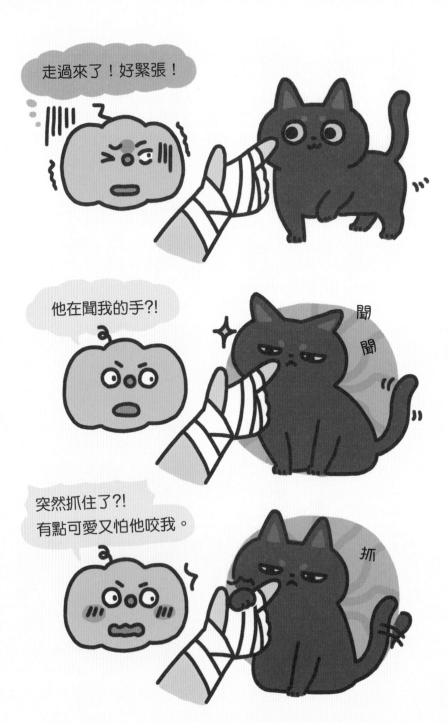

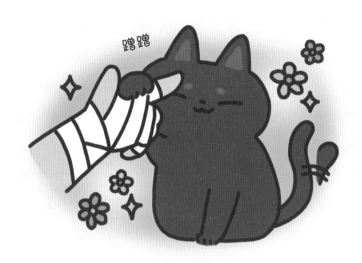

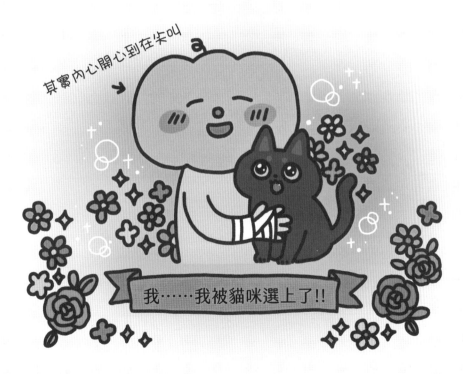

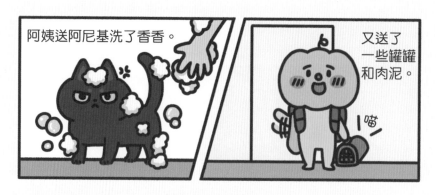

阿姨送阿尼基洗了香香。

又送了
一些罐罐
和肉泥。

喵！

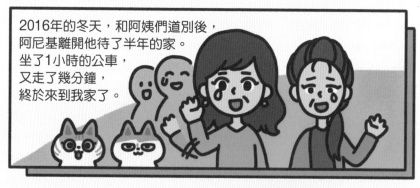

2016年的冬天，和阿姨們道別後，
阿尼基離開他待了半年的家。
坐了1小時的公車，
又走了幾分鐘，
終於來到我家了。

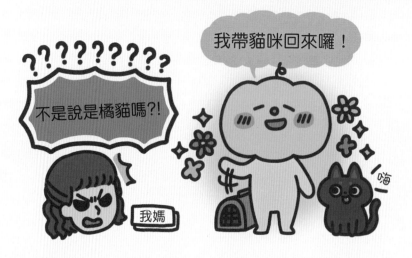

我帶貓咪回來囉！

？？？？？？？？？

不是說是橘貓嗎?!

我媽

喵！

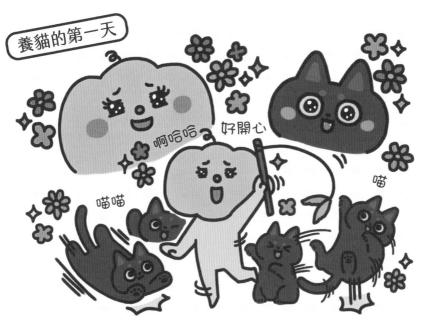

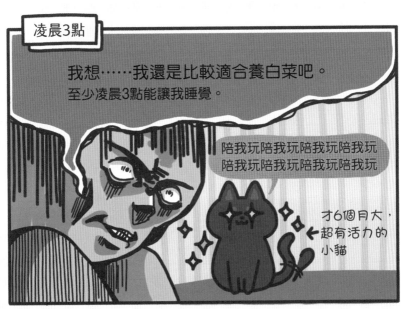

小彩蛋

好可愛喔，
妳會叫他阿尼基，
還是會改名啊？

友：老周

其實我……
已經想好名字了。

我要叫他

武雄

哈哈哈武雄，
可以耶哈哈。

從今天開始你
就是武雄啦！

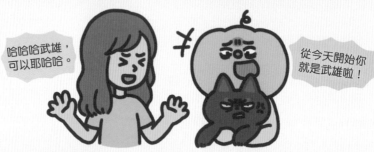

他好像
不喜歡耶。

啊！
跑掉了。

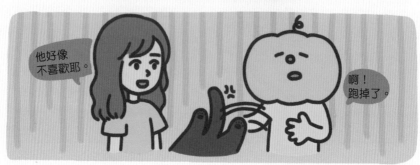

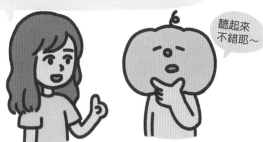

叫「阿兜比」呢？畢竟Adobe是你常用的軟體，
和阿尼基聽起來差不多，他應該會比較快適應吧。

聽起來
不錯耶～

之後的幾天

阿兜比

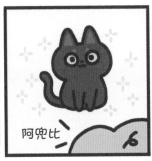

阿兜比

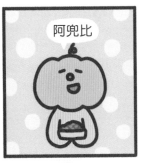

阿兜比

阿兜比

喵～

此時的乙拉還不知道，
在她來到我們家之前，
她的名字就已經決定了。

誰在說話?!

Part2

乙拉來了　初次相遇的故事

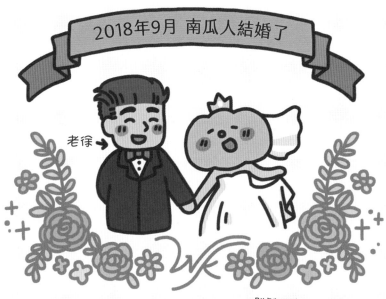

老徐

雖然阿兜至今沒使用

老徐對阿兜比很好，不但自製貓抓板，
還不聽養貓過來人（我）的勸告，買了貓跳台。
逐漸貓奴化的老徐，有天終於說出……，

再養一隻貓吧！

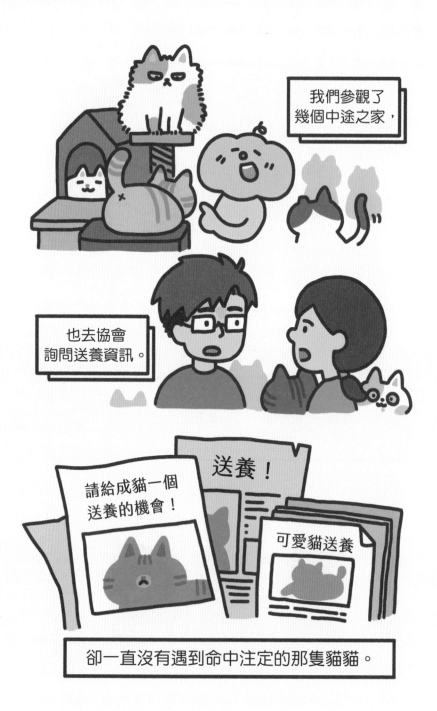

我們參觀了
幾個中途之家，

也去協會
詢問送養資訊。

請給成貓一個
送養的機會！

送養！

可愛貓送養

卻一直沒有遇到命中注定的那隻貓貓。

某天和朋友聚餐結束後的回家路上。

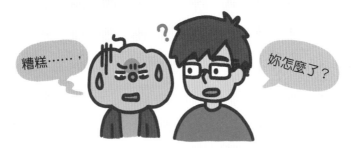

糟糕……，

妳怎麼了？

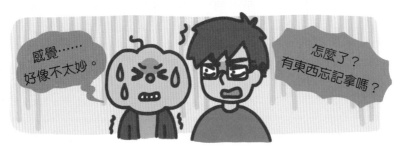

感覺……好像不太妙。

怎麼了？有東西忘記拿嗎？

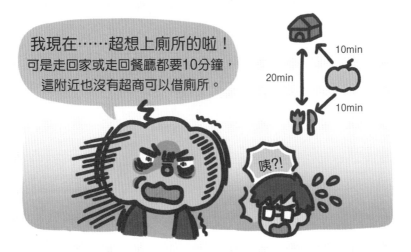

我現在……超想上廁所的啦！可是走回家或走回餐廳都要10分鐘，這附近也沒有超商可以借廁所。

10min

20min

10min

咦?!

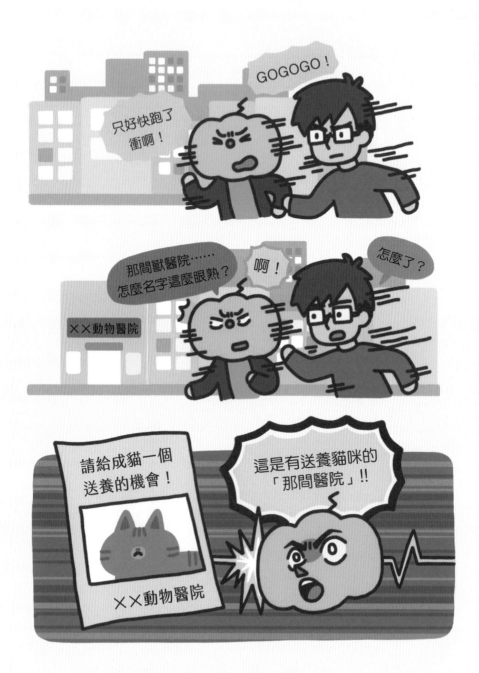

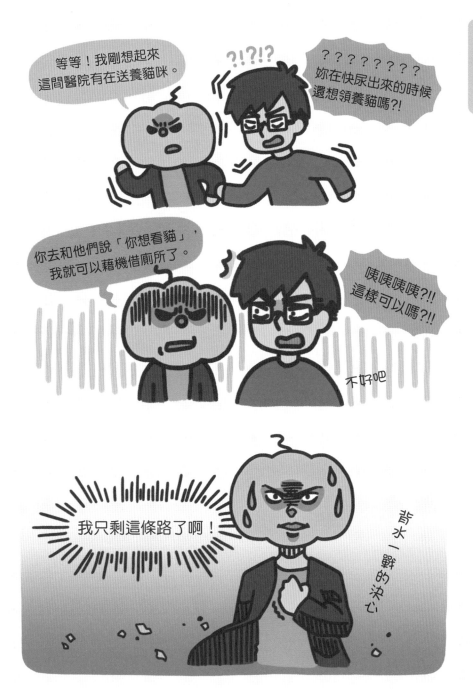

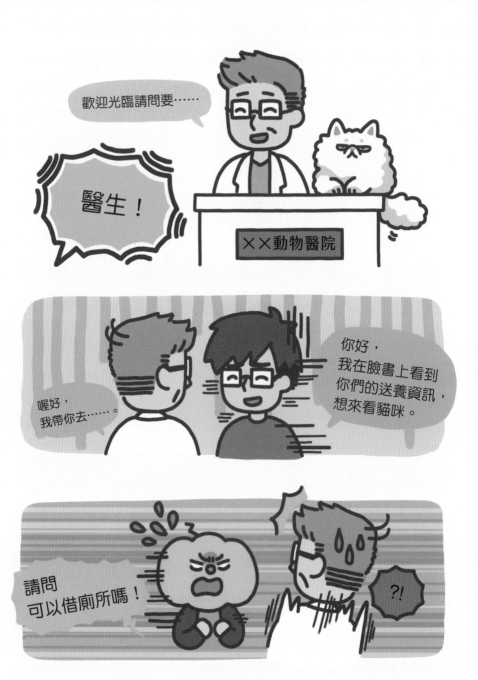

謝謝你們來看貓咪。
因為是1歲多的成貓，
粉絲團和傳單貼了1個多月，
都沒有人想約看貓咪⋯⋯。

她是隻滿親人的流浪貓，
有一對好心人
把她帶來醫院治療和結紮。
因為他們的狗狗叫「可可」，
所以先把貓咪取名「可可貓」。
後續從總總跡象判斷
可可貓應該是有人養過，
不知道怎麼變流浪貓。

他們人很好，
說可可貓的治療費用他們出，
只希望有緣人能給她一個家。

可可貓是隻親人的貓咪，
不過看到陌生人可能比較緊張，
有可能會咬人。
但我相信相處久了就會放鬆許多。
你們一定會喜歡她的！

然後廁所走到底左轉。

謝謝!!

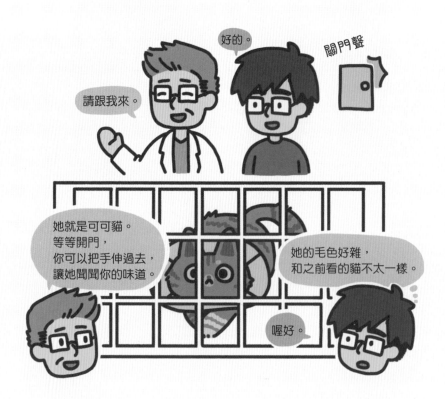

好的。

關門聲

請跟我來。

她就是可可貓。
等等開門，
你可以把手伸過去，
讓她聞聞你的味道。

她的毛色好雜，
和之前看的貓不太一樣。

喔好。

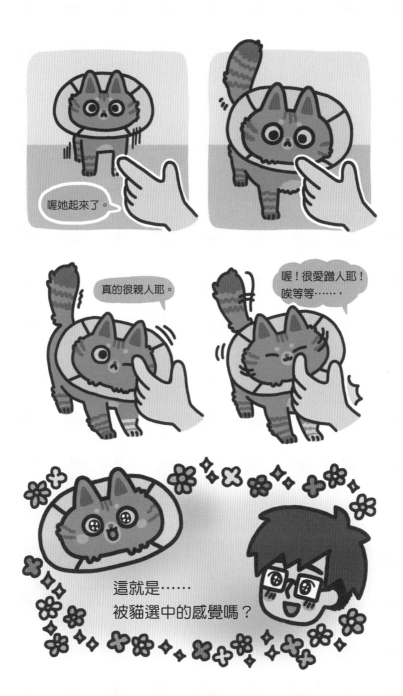

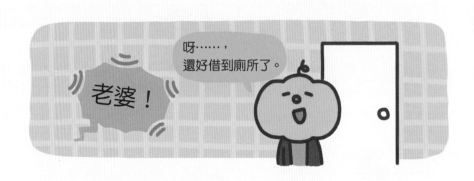

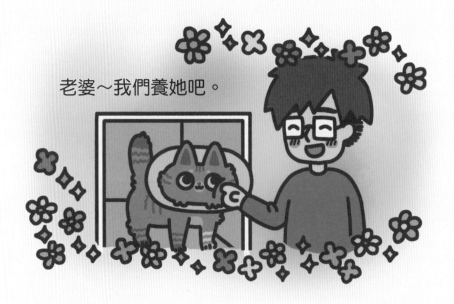

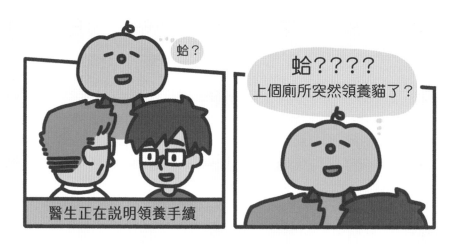

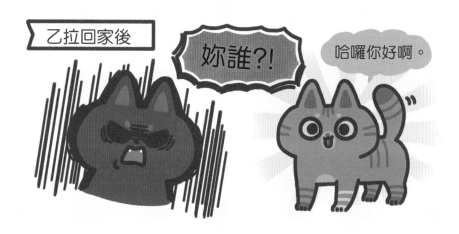

阿兜比・乙拉本尊

把阿兜帶回家那天先去了寵物店買缺的東西，

寵物店有美容區，透過玻璃窗看到裡面有隻小黑貓在洗澡。

同行的朋友老周看了一眼說：

「那應該是妳要領養的黑貓吧？」

我看了一下那隻黑貓，又看了手機裡的阿兜說：

「我也不知道，黑貓我分不出來。」

後來我結婚時有做新郎闖關遊戲，

老周提議給老徐一堆黑貓照片，要他找出哪隻是阿兜比。

沒想到老徐一下就找出來，他毫無困難地說：

「雖然都是黑貓，但還是能看出阿兜和其他貓的不同。」

我現在也是這樣，我想應該黑貓的貓奴們也能分辨出來吧。

其他黑貓對我來說就是貓咪，

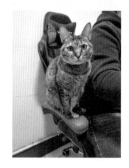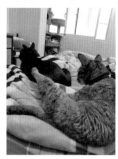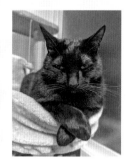

但阿兜比是我獨一無二的家人。

其實領養乙拉時我有點猶豫，醫生看我這樣緊張地說：

「她的愛媽人很好～所有的預防針啊檢查的都弄好了，

也結紮好了～愛媽花了好幾千，妳都不用再出這些錢喔！

而且米克斯比較不容易生病，成貓又乖，她也很親人喔！」

我搖頭和醫生說「其實……我有個貓咪插畫粉絲團，

都會用漫畫記錄貓咪的日常。這隻貓毛色太複雜了，

我在煩惱怎麼把她的花紋簡化，不然畫起來好累喔。」

醫生一臉「蛤？」的看著我。

雖然漫畫中的乙拉像虎斑貓，

但實際還是直接看照片好了。XD

Part3

阿兜比的單貓快樂時代

帶貓回家的第一天

我可是事先就做好功課了。
貓咪剛來一定會不習慣，
也許會躲很久，
沒關係我都整理好紙箱了～。
等他慢慢適應我們家～。

胸有成竹

居然在我床上！

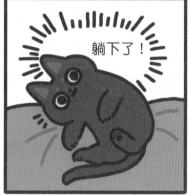

躺下了！

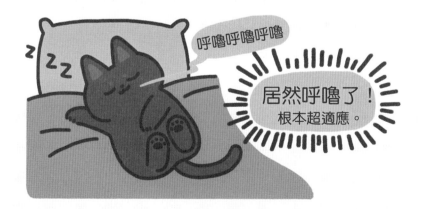

呼嚕呼嚕呼嚕

居然呼嚕了！
根本超適應。

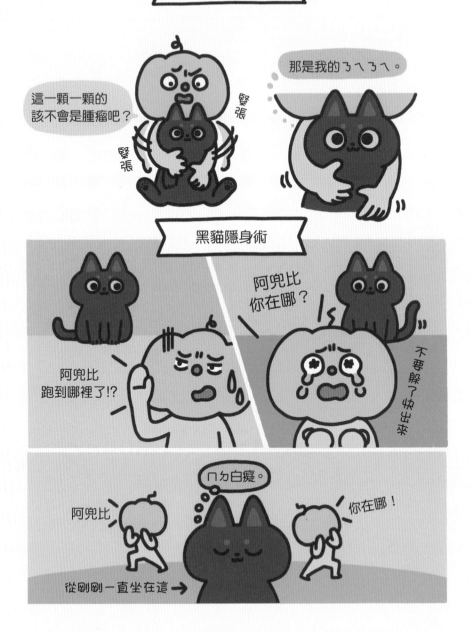

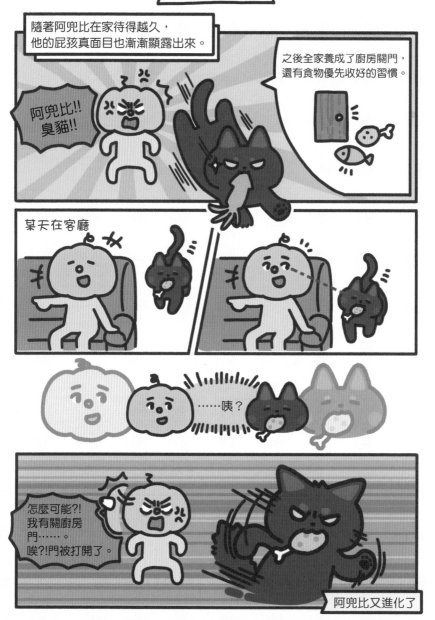

收服

剛開始養阿兜比的時候，我媽是反對的。

我之前就和妳說過不要養寵物，
但妳既然要養，就要好好照顧他。
然後不要讓妳的貓靠近我！
知道嗎！

好…好的。

← 很怕貓貓狗狗

但不知道為什麼，
阿兜超黏我媽。
那段時間
在家的畫面
都是這樣……然後，

喵

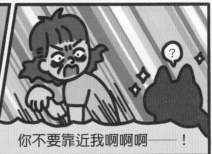

?

你不要靠近我啊啊啊——！

沒想到某天我回家時

我回來……咦?!

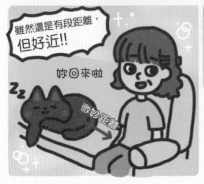

雖然還是有段距離，
但好近!!

妳回來啦

zz

微妙距離

阿兜比很有靈性耶，
我說了～我沒有討厭你，
只是會怕你啦。
你可不可以不要靠我太近。
他就聽懂了耶。

阿兜真厲害

妳是寵物溝通師嗎?!
已經不知道是哪邊比較厲害了。

040

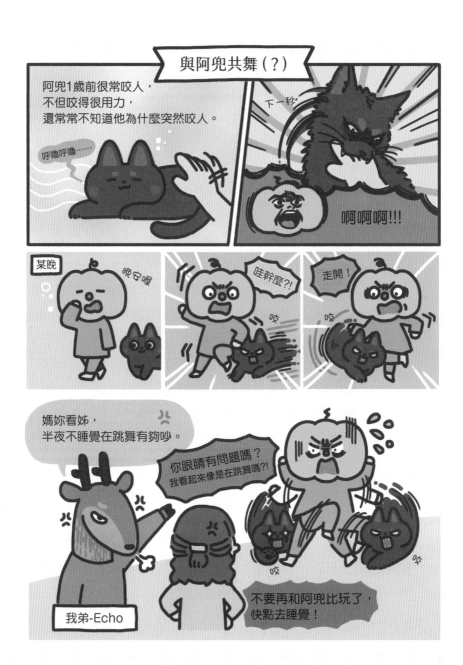

舔尾巴

阿兜超愛舔尾巴，每次都舔到像毛筆一樣溼溼的。

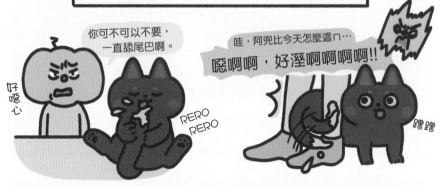

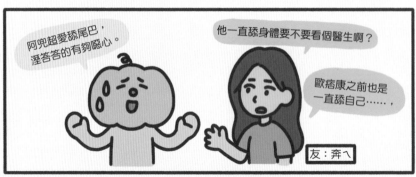

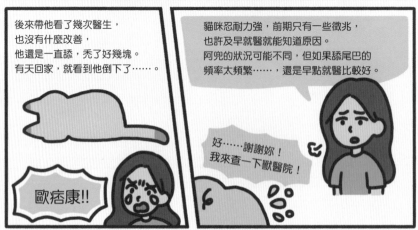

和奔ㄟ聊完後，休假時準備帶阿兜去獸醫院……

肉泥　貓草魚娃娃　　外出籠

大毛巾

萬事俱備

堂妹
阿鼓魚

……貓呢？

阿兜！

阿兜比！

ㄇㄉㄅㄨ

不在這裡。

經歷一波三四五六七折後，我們終於到了獸醫院……

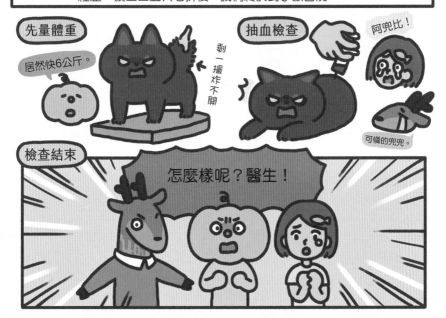

先量體重

居然快6公斤。

剩一撮炸不開

抽血檢查

阿兜比！

可憐的兜兜。

檢查結束

怎麼樣呢？醫生！

檢查結果……阿兜比很健康喔～。
除了有一點胖之外都正常喔，
身體也沒有發癢或黴菌之類的狀況。
我判斷阿兜比舔尾巴的原因
應該是太無聊了。

你們可以多花時間陪他玩看看

太好啦！

咦？

還好沒事。

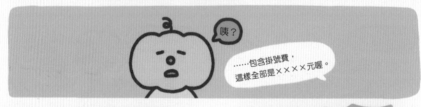

咦？

……包含掛號費，
這樣全部是××××元喔。

後來阿兜比幾乎沒有再舔尾巴了

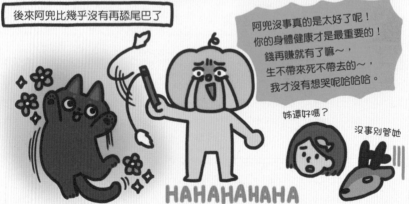

阿兜沒事真的是太好了呢！
你的身體健康才是最重要的！
錢再賺就有了嘛～，
生不帶來死不帶去的～，
我才沒有想哭呢哈哈哈。

姊還好嗎？

沒事別管她

HAHAHAHAHA

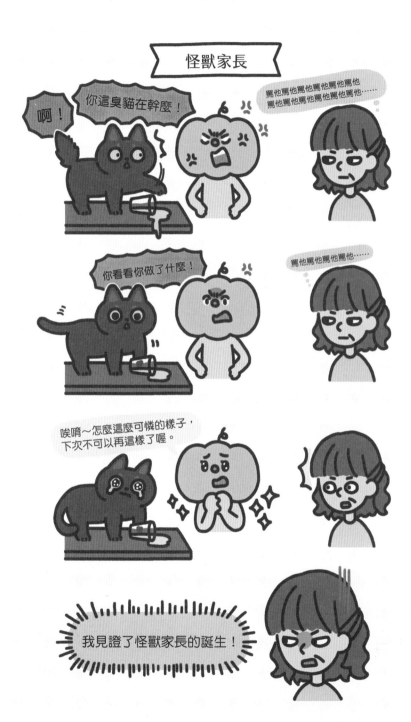

家人

養貓前的我媽

我說得很清楚了！
就和妳說我怕動物妳還養貓！
總之這個家有他就沒有我！

養貓後的我媽

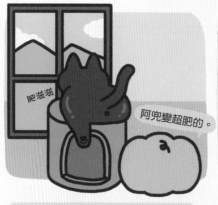

肥滋滋

阿兜變超肥的。

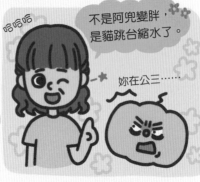

哈哈哈

不是阿兜變胖，
是貓跳台縮水了。

妳在公三……

你在吃手收喔。
金勾追！

啊姆
啊姆

微妙距離

不要！

媽，妳要不要摸……

秒答

還是怕摸動物

養貓前的我爸

要好好照顧他喔～。
不過妳怎麼不養狗啊？
我比較喜歡狗狗。

你可以自己養……沒事。

養貓後的我爸

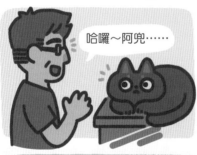

哈囉～阿兜……

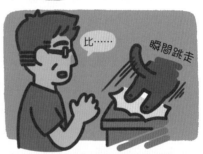

比……

瞬間跳走

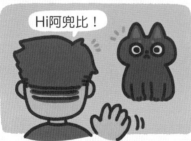

Hi阿兜比！

瞬間消失

我果然還是比較喜歡狗。

養貓前的我弟

我不反對家裡養貓啦，
只是妳自己的貓請妳自己照顧，
我是不會顧也不會陪妳的貓喔！

養貓後的我弟

我的阿兜比，
在家有沒有乖乖啊～？

‥‥‥‥

我弟拍的阿兜vs我拍的阿兜

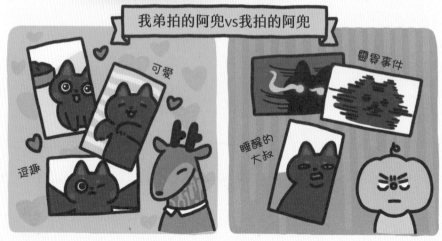

可愛

逗趣

靈異事件

睡醒的
大叔

貓咪會帶財

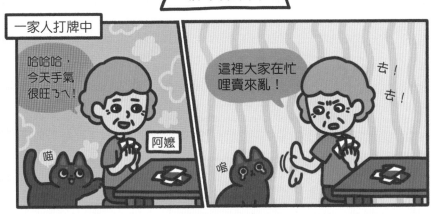

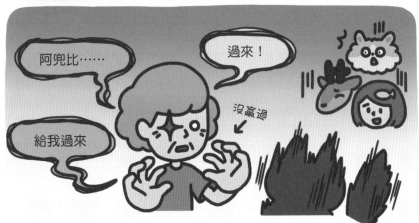

阿兜脾氣好（？）

阿兜比會咬人嗎？

緊張

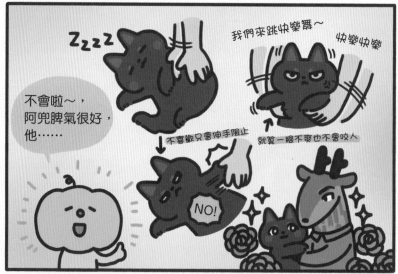

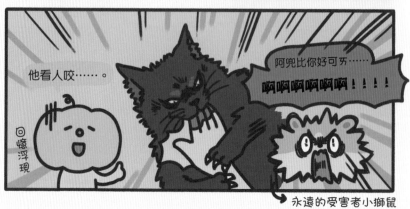

完了

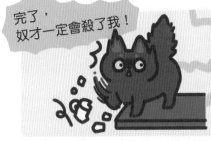

完了，
奴才一定會殺了我！

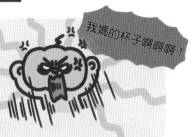

我媽的杯子啊啊啊！

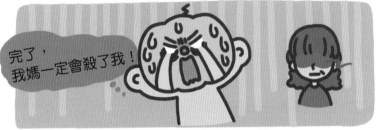

完了，
我媽一定會殺了我！

美好的假日

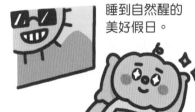

睡到自然醒的
美好假日。

床邊還有寶貝貓貓在踏踏，
一切都很美好。

呼嚕
呼嚕

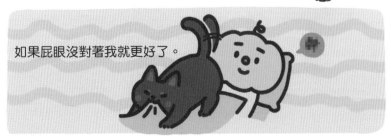

如果屁眼沒對著我就更好了。

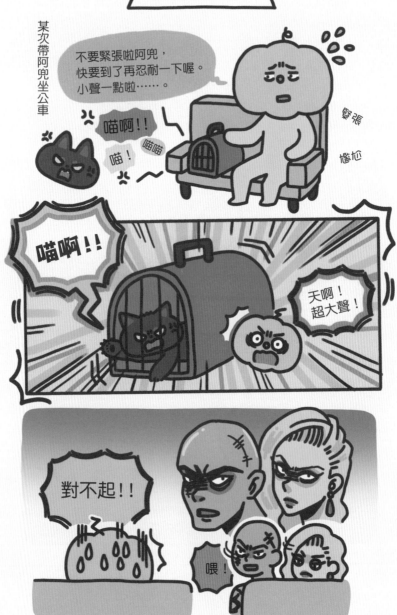

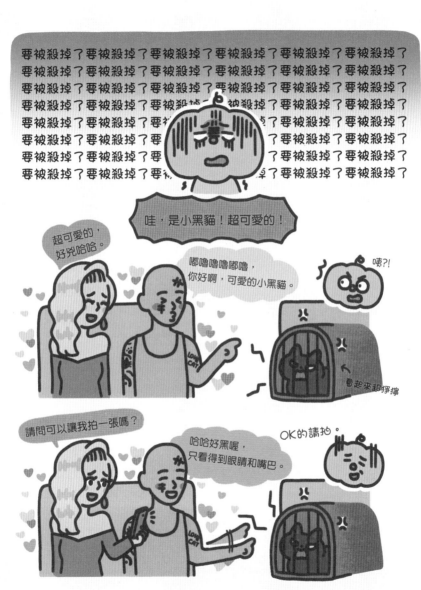

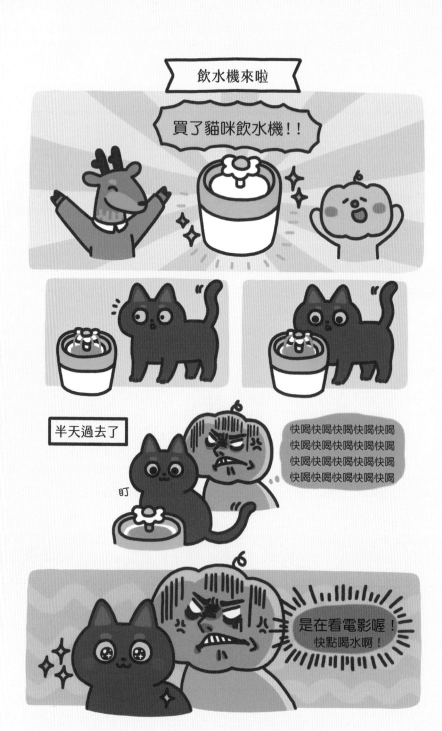

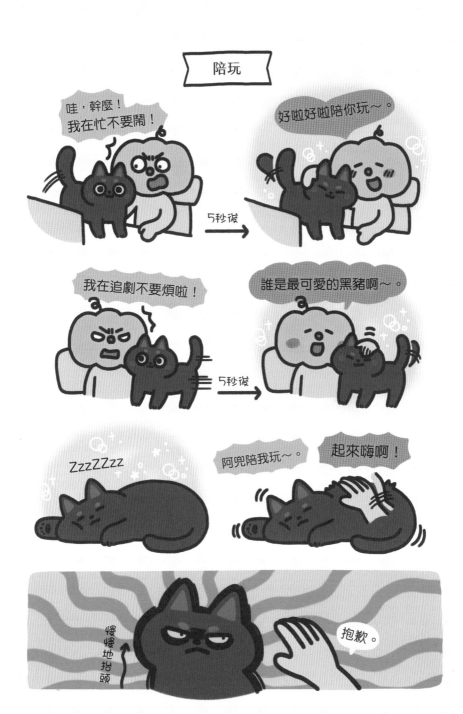

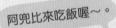

阿兜比來吃飯喔～。

閣閣

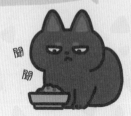

不吃嗎？

轉頭就走

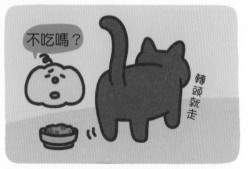

睡一天了～起來吃個飯啦阿兜。
怎麼一直睡……該不會生病了吧？

和朋友說了這件事

會不會是發燒啊？阿兜的耳朵有燙燙的嗎？

我摸摸看……唉！有一隻耳朵很燙唉！
但另一隻還好，這樣代表他有發燒嗎？

蛤

這樣的話……代表阿兜是側睡，
所以一隻耳朵才比較熱XD。

當下我們都笑出來，
但第2天還是帶阿兜去看醫生了。

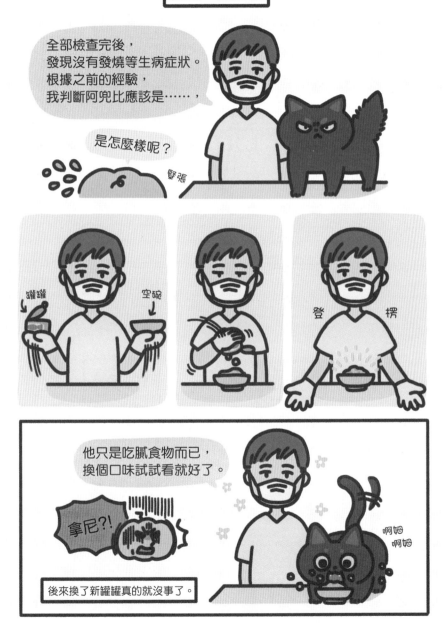

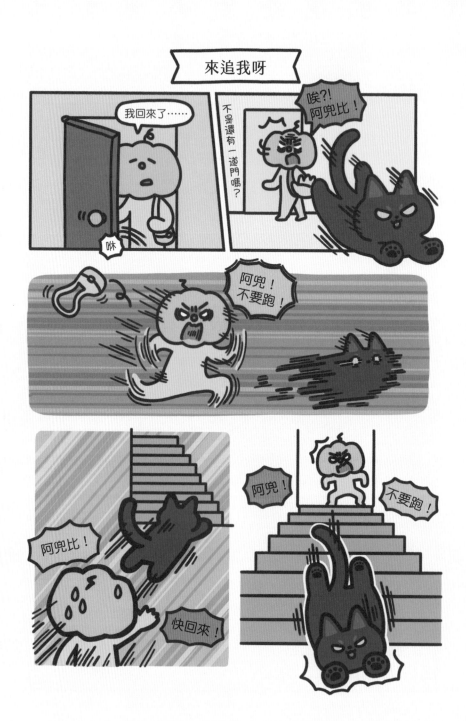

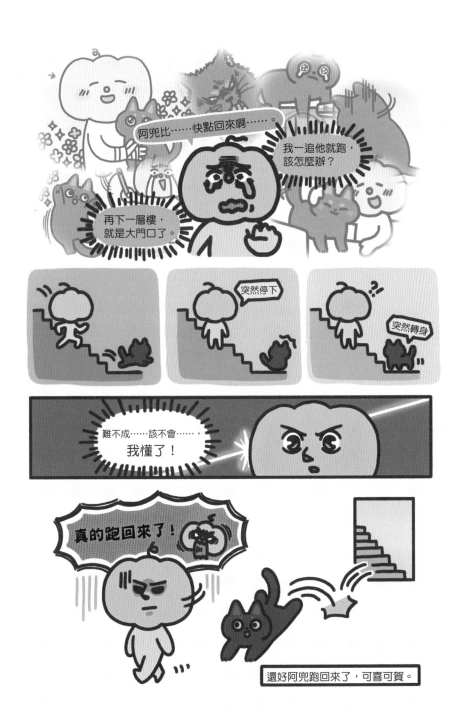

Part4

乙拉公主的瓜分天下(?)時代

乙拉公主駕到

乙拉剛到家時，我們先把她隔離到書房。那一個月不讓阿兜比和乙拉碰面。

好快喔，才幾天就適應了。

包起來好像壽司，好可愛喔。

怕她冷暫時用毛巾包起來

之後也分別拿了沾了他們氣味的毛巾給對方聞。

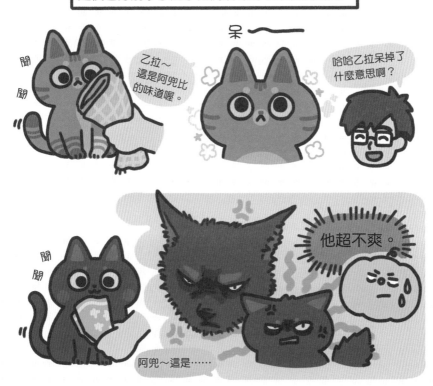

聞聞

乙拉～這是阿兜比的味道喔。

呆————

哈哈乙拉呆掉了什麼意思啊？

聞聞

他超不爽。

阿兜～這是……

自從發現乙拉在書房後，阿兜比時不時會過去海巡一下。

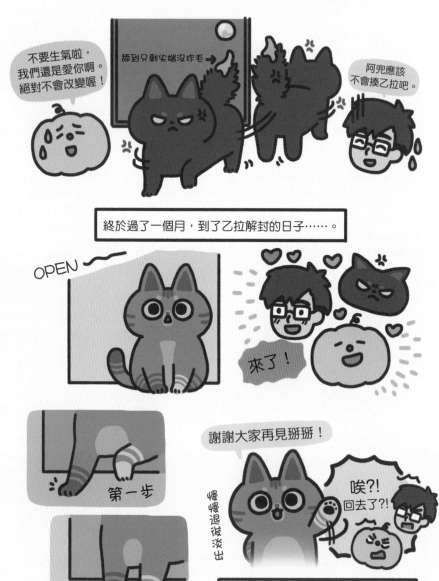

不要生氣啦，
我們還是愛你啊。
絕對不會改變喔！

舔到只剩尖端沒炸毛

阿兜應該
不會揍乙拉吧。

終於過了一個月，到了乙拉解封的日子……。

OPEN

來了！

第一步

第二步

慢慢退役淡出

謝謝大家再見掰掰！

唉?!
回去了?!

最後乙拉在書房又住了一個月。

The smallest feline is a masterpiece.
貓可謂偉大的傑作。

———達文西

Time spent with cats is never wasted.
和貓咪一起渡過的時間永不浪費！
——佛洛伊德

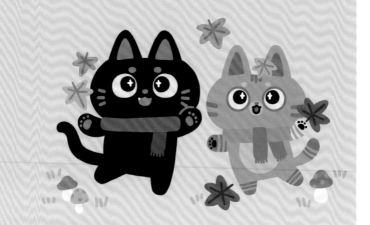

- -

屏除和阿兜比相處的部分，乙拉走出書房後大致還算自在。

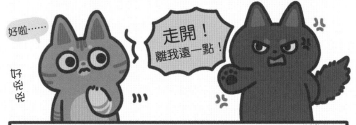

隨著乙拉越來越自在，和阿兜比的距離也一點一點拉近。

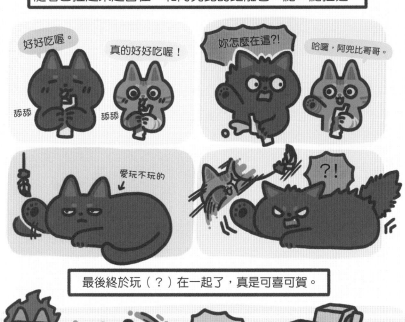

超級比一比

阿兜比
聞起來像太陽曬過的棉被味。

乙拉
聞起來像地瓜薯條的味道。

液體貓貓

棒式貓貓

跑跑阿兜比
步伐大、有扣囉扣囉的聲音，
和馬有87%相似。

跑跑乙拉
步伐小、快到有殘影，
根本龍貓公車。

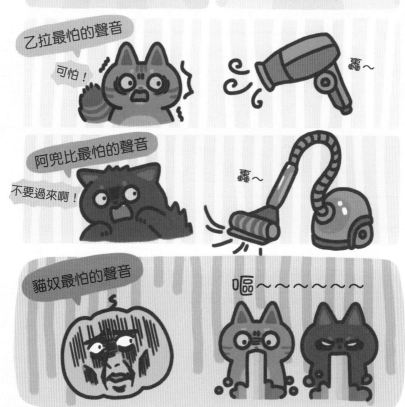

乙拉最怕的聲音

可怕！

轟～

阿兜比最怕的聲音

不要過來啊！

轟～

貓奴最怕的聲音

嗚～～～～～～

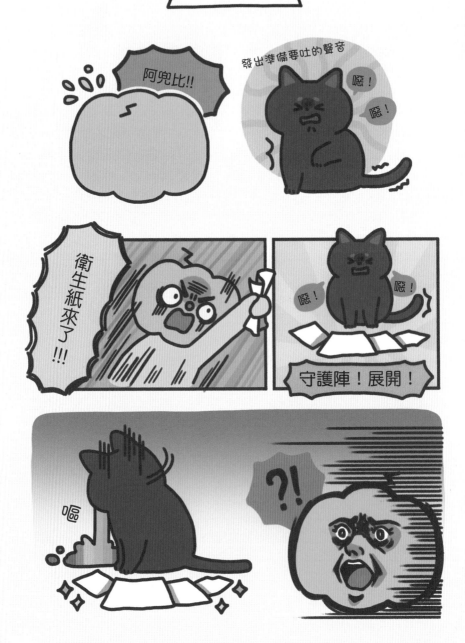

One cat just leads to another.
一貓又一貓。

——海明威

小嘔吐怪

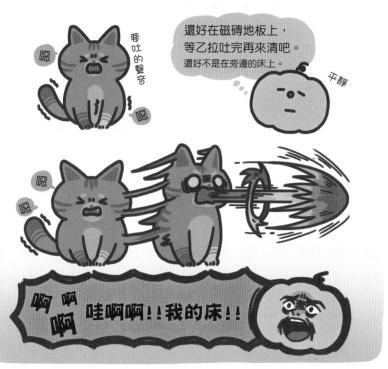

妳為什麼剛吃飽就要跑來跑去?!
妳不知道這樣會吐嗎!!

窩不知道

放飯

因為阿兜要吃處方飼料，所以兩隻貓的飼料會分開處理。

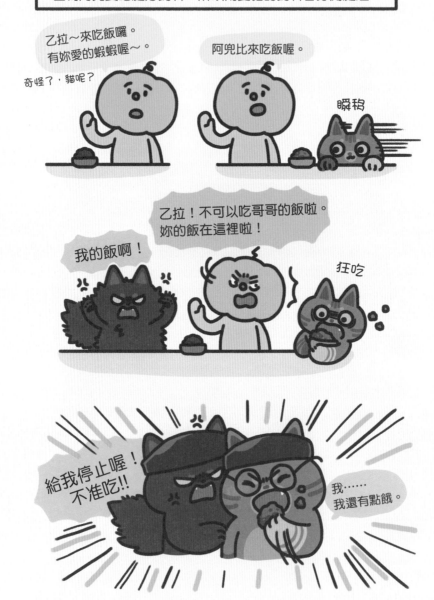

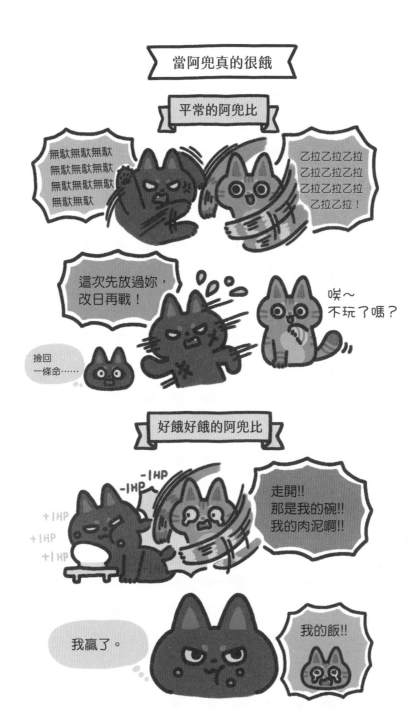

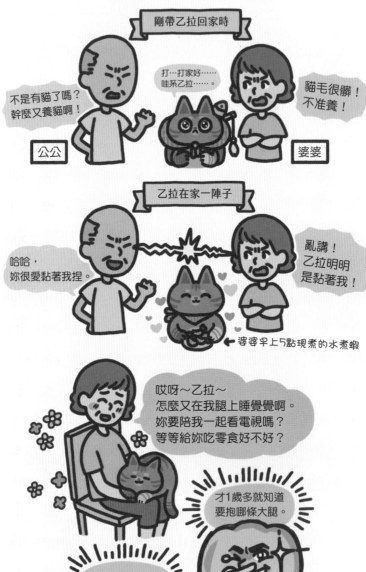

乙拉的過去

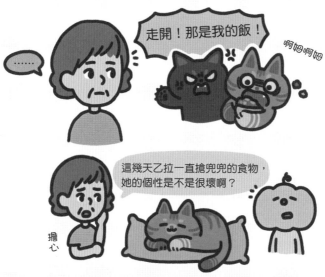

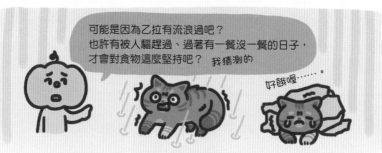

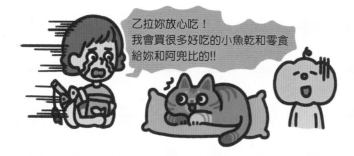

阿兜的禮物

某次下班回家，看到床上出現不明閃亮物體。

這是……什麼？

亮晶晶

到底為什麼
這東西會在我床上？
床上都是亮粉……。

怎麼在這裡?!

喵

那是我插在花盆
當裝飾用的！
怎麼會在這裡？

我也不知道耶，
一進房間就看到了。

喵

喵

喵

夜空中
最亮的星

亮晶晶

啥?!

咦?

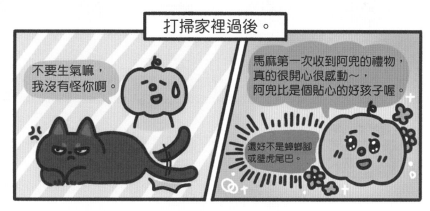

打掃家裡過後。

不要生氣嘛，我沒有怪你啊。

馬麻第一次收到阿兜的禮物，真的很開心很感動～，阿兜比是個貼心的好孩子喔。

還好不是蟑螂腳或壁虎尾巴。

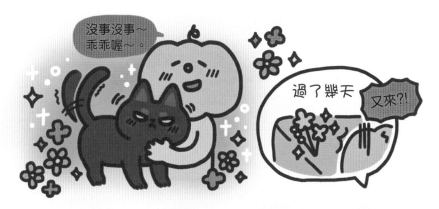

沒事沒事～乖乖喔～。

過了幾天

又來?!

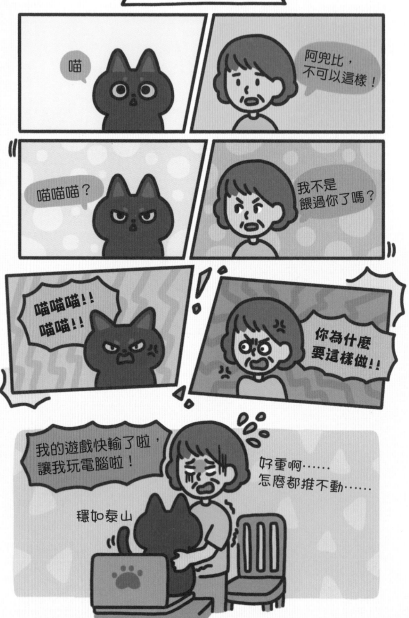

很壞(？)的阿兜②

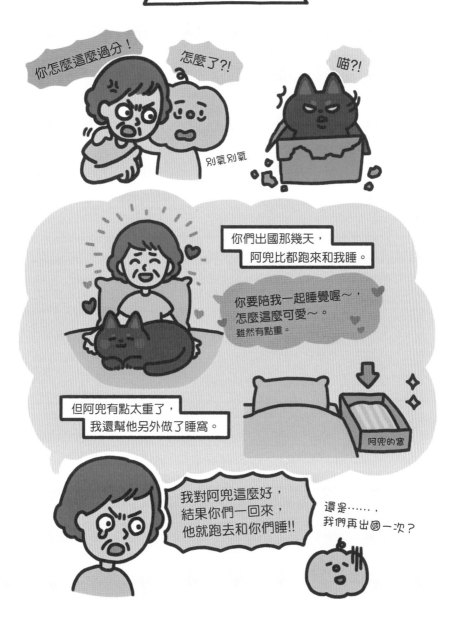

第一次洗牙①

第1次帶阿兜和乙拉去洗牙。

也太生氣了吧，
回家都1小時了……。

打就打！
誰怕誰！

想打架？

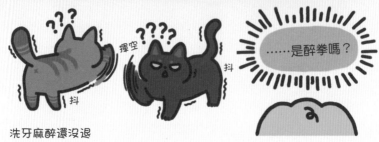

??? 撲空 ???? 抖 抖

……是醉拳嗎？

洗牙麻醉還沒退

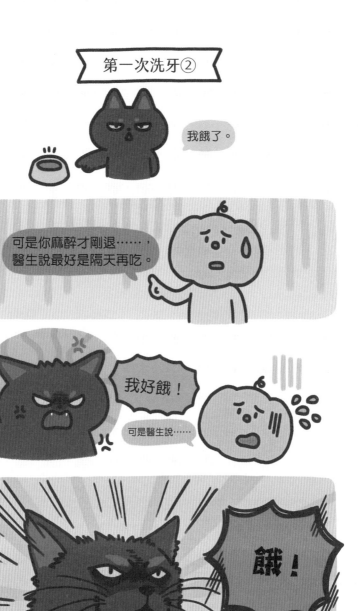

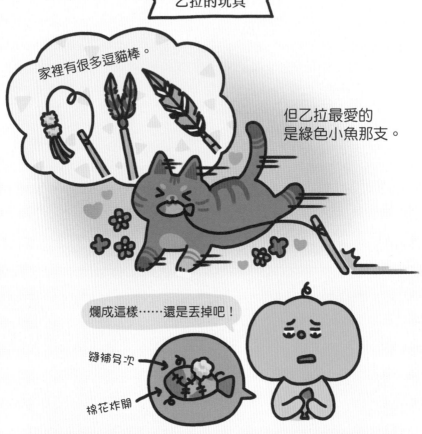

乙拉的玩具

家裡有很多逗貓棒。

但乙拉最愛的
是綠色小魚那支。

爛成這樣⋯⋯還是丟掉吧！

縫補多次

棉花炸開

把逗貓棒丟到紙箱那幾天，乙拉一直在桌椅和家具之間穿梭。

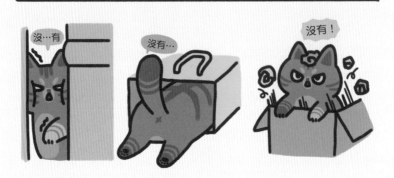

沒⋯有

沒有⋯

沒有！

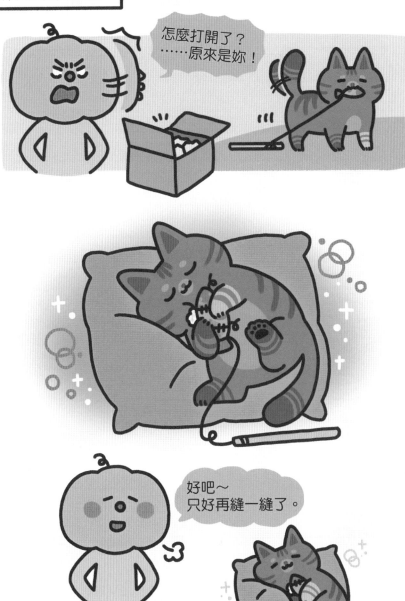

某天要丟垃圾時。

怎麼打開了？
……原來是妳！

好吧～
只好再縫一縫了。

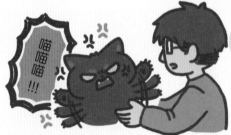

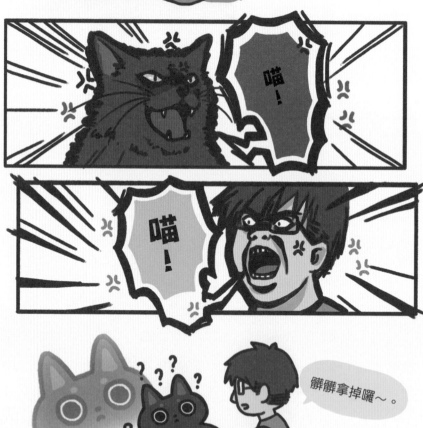

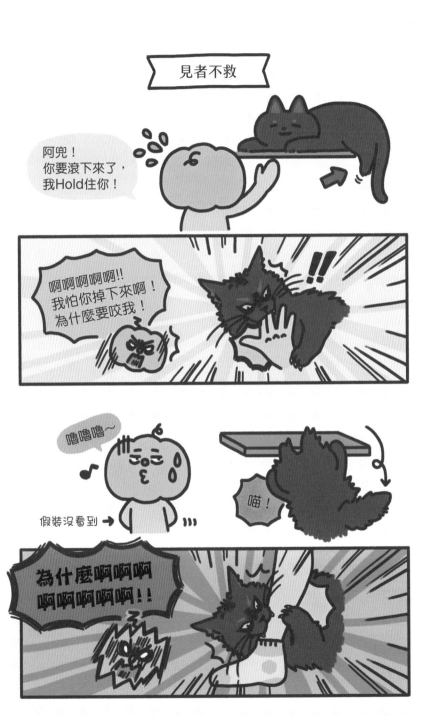

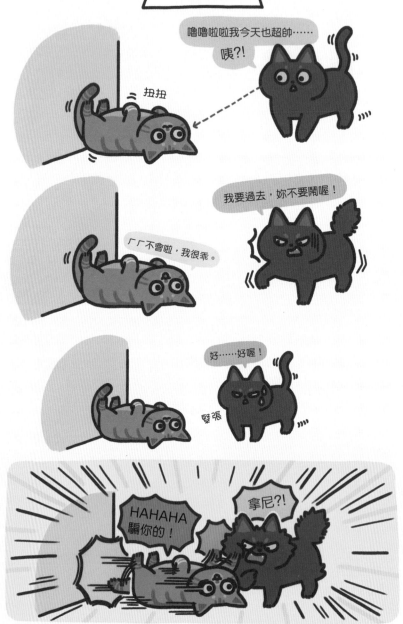

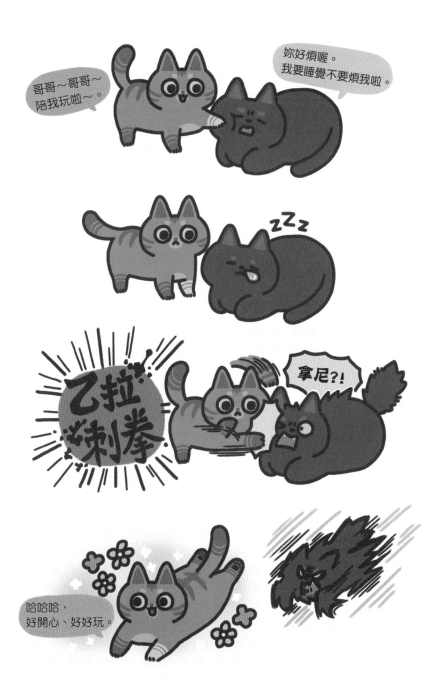

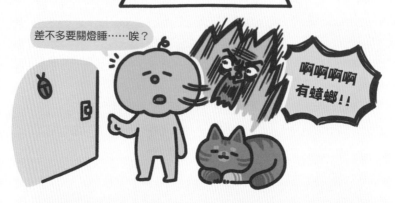

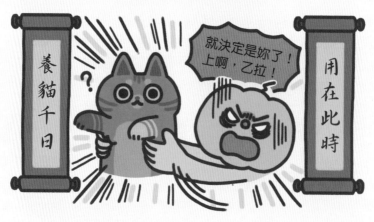

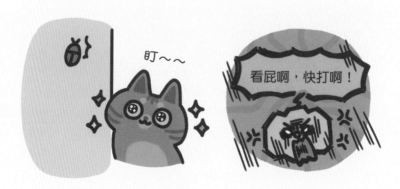

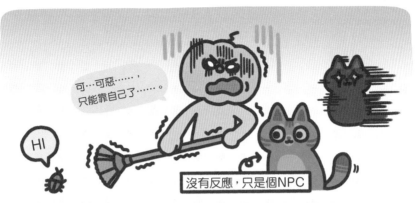

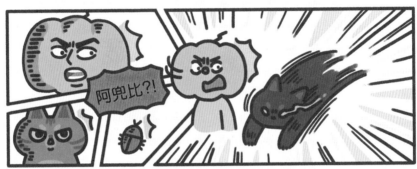

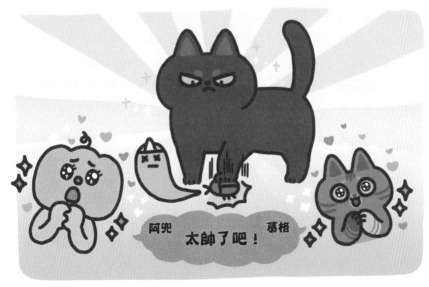

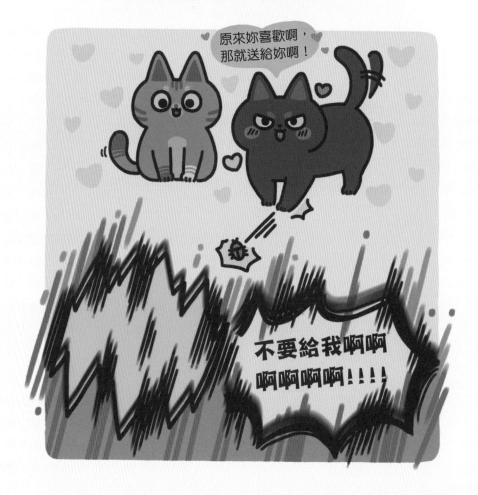

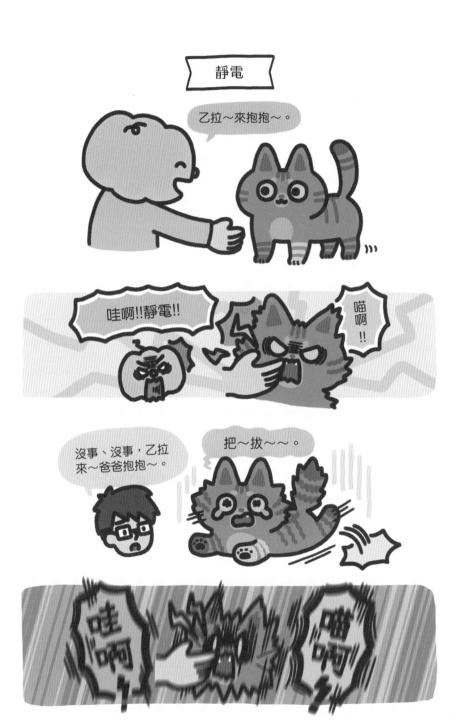

直覺敏銳

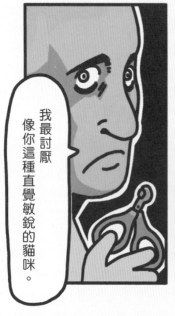

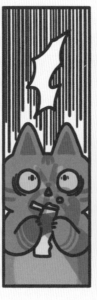

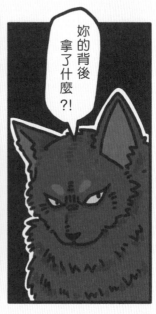

吃飯睡覺打哥哥

午覺睡飽了～。

點心吃完了～。

事情都做完了，
來打哥哥吧！

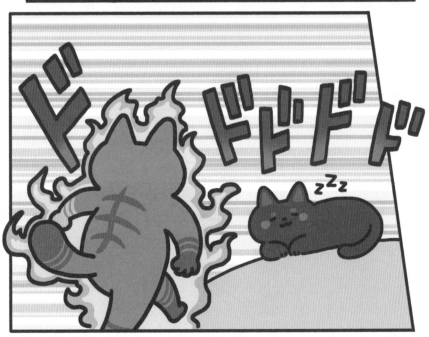

小丑是我

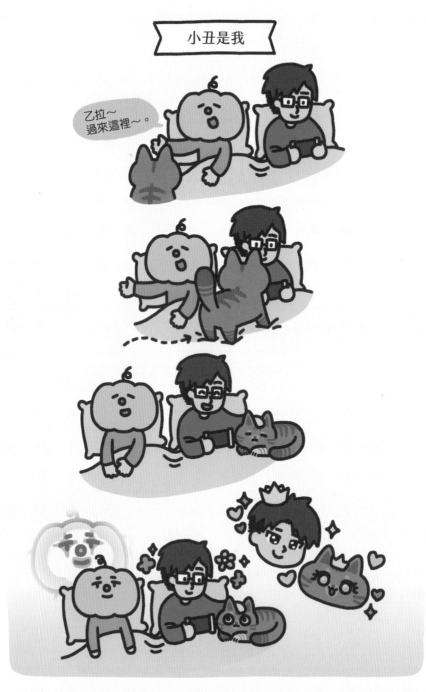

毛衣殺手

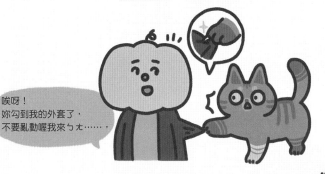

唉呀！
妳勾到我的外套了，
不要亂動喔我來ㄅㄤ……，

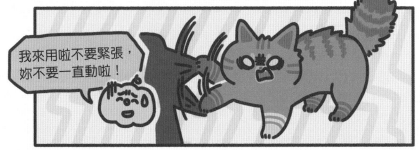

我來用啦不要緊張，
妳不要一直動啦！

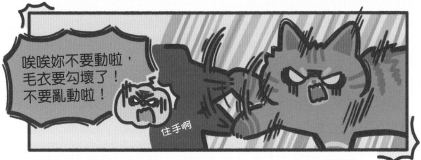

唉唉妳不要動啦，
毛衣要勾壞了！
不要亂動啦！

住手啊

窩也很害怕啊……。

貓貓的禮物

最近奴才帶來一隻小貓，一直追著我跑，煩死了。

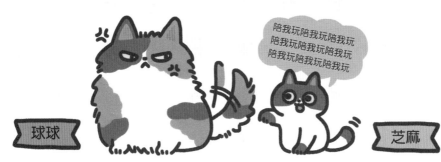

球球　　　　　　　　　　　　芝麻

陪我玩陪我玩陪我玩陪我玩陪我玩陪我玩陪我玩陪我玩陪我玩陪我玩

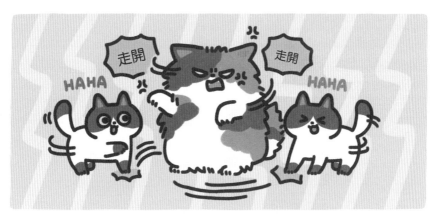

走開　　　走開

HAHA　　　　　　HAHA

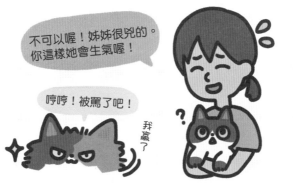

不可以喔！姊姊很兇的。你這樣她會生氣喔！

哼哼！被罵了吧！

我贏了

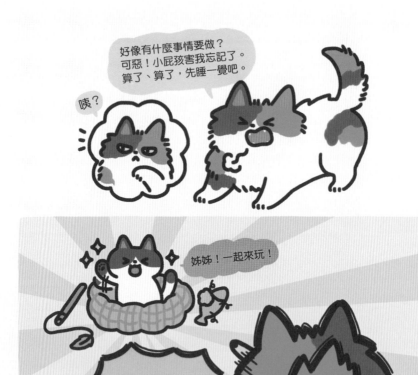

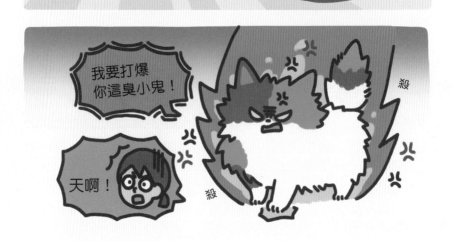

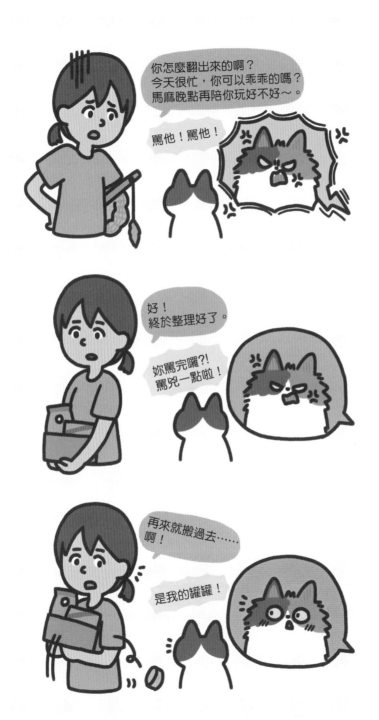

還好沒摔壞，

要是吃不到妳最愛的罐罐，
妳一定會氣得亂叫吧。

你今天怎麼這麼High啊？
還差點打翻姊姊的骨灰罈。

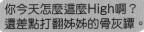

喵！

喵！

馬麻先把姊姊的罈子擦乾淨，
等等拜完就陪你玩喔。

擦
擦

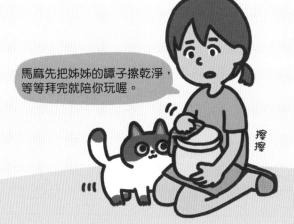

唉呀，怎麼這麼愛撒嬌啊。
姊姊小時候也是這樣，
常常兩隻腳踩在我腿上撒嬌呢。

097

我啊⋯⋯

原本已經決定再也不養貓了。

失去她⋯⋯
真的太難受了⋯⋯。

可是，當我在雨天看到發抖的你。

我想起第一次見到她。

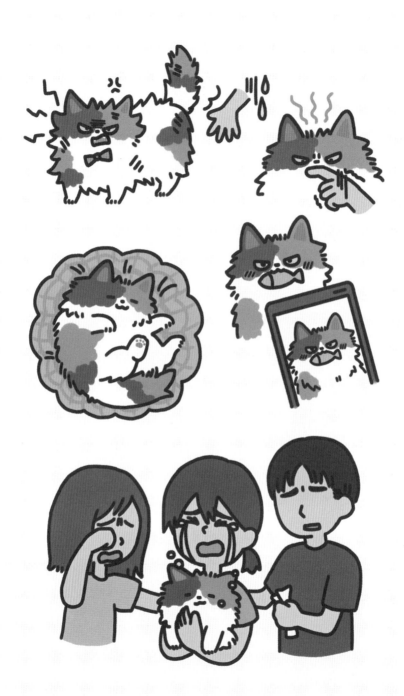

已經1年了，我還是沒有夢過妳。
是因為妳害羞不想現身、
還是妳怕看到我哭的樣子？
妳已經到了彩虹橋的另一端了嗎？
或是妳已經投胎變成誰的小孩了呢？

我真的……很想妳。

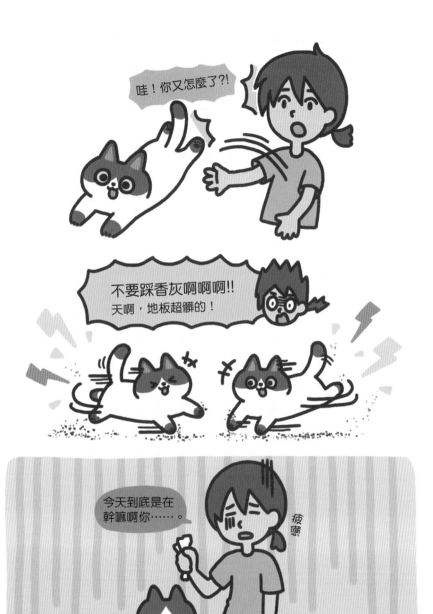

只好先擦地了……。
咦？

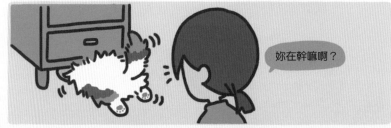

妳在幹嘛啊？

妳真的很喜歡魚魚耶。

過來抱抱～
馬麻幫妳擦擦。

躲貓貓

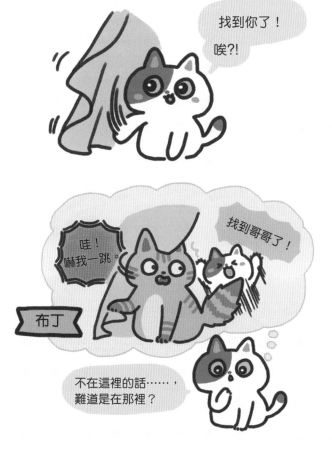

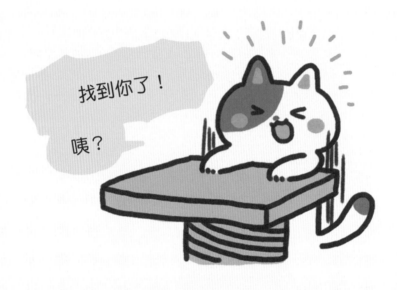

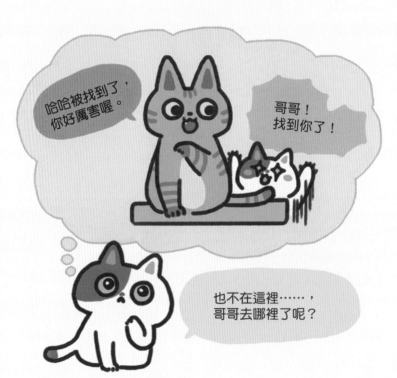

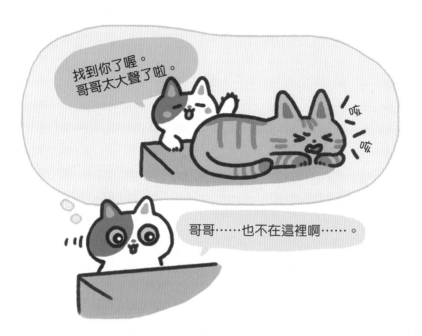

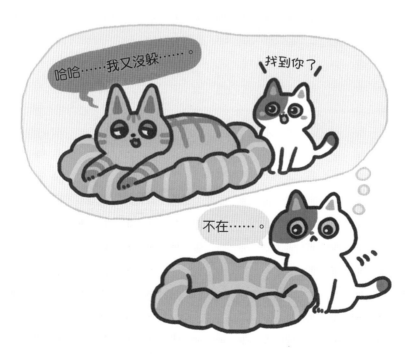

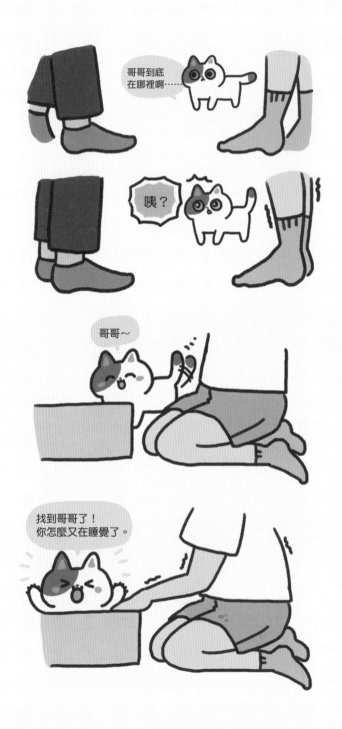

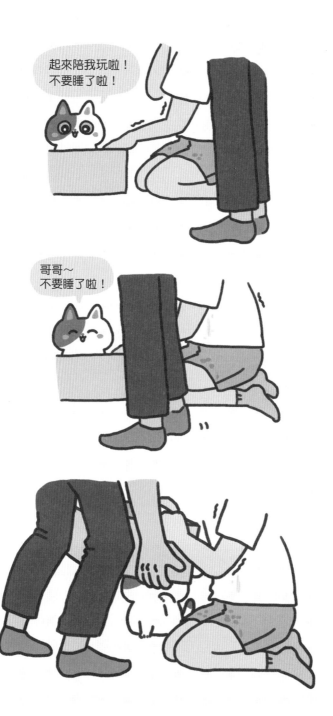

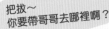
把拔～
你要帶哥哥去哪裡啊？

幹嘛不理我啦～
哥哥不要走啦……。

你們要去哪啦！不要走啦！

不要走啦！

不要離開我……

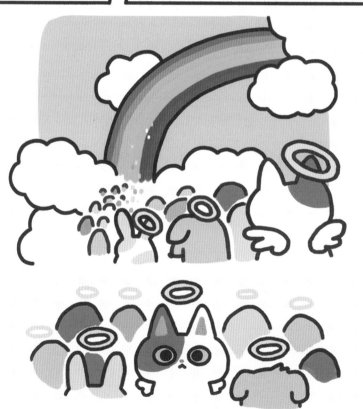

不要離開我……

番外

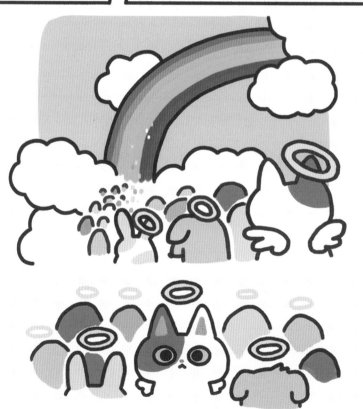

111

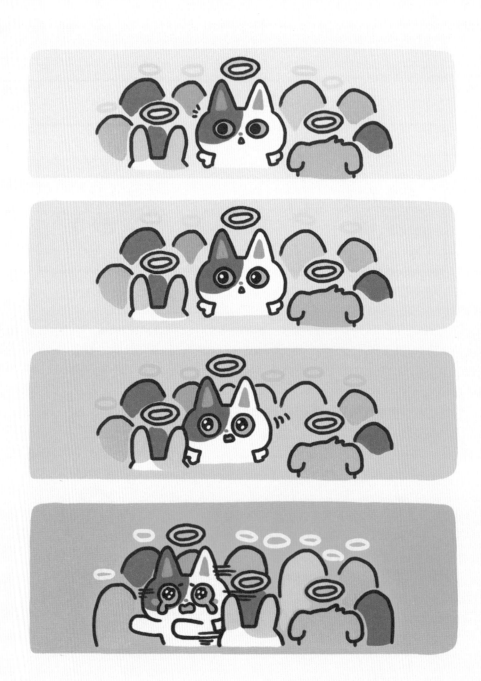

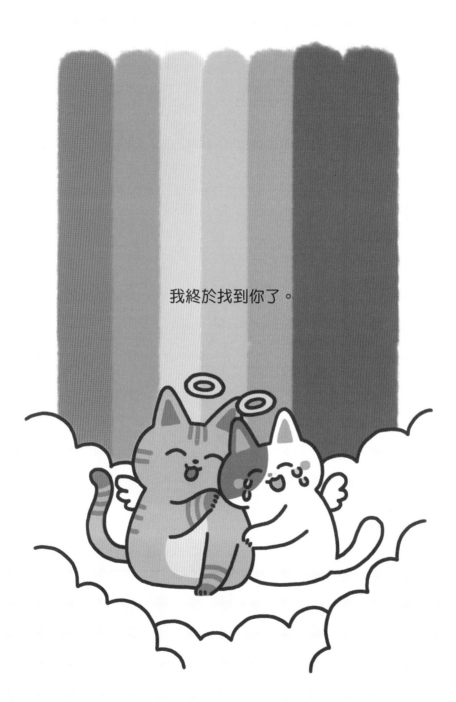

我終於找到你了。

貓的哲學

2016/1
28

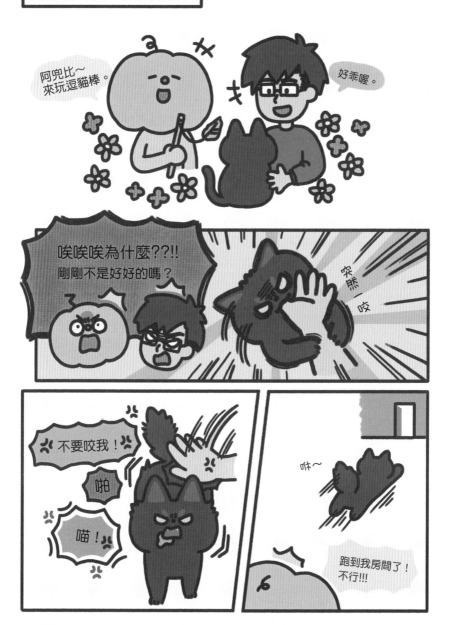

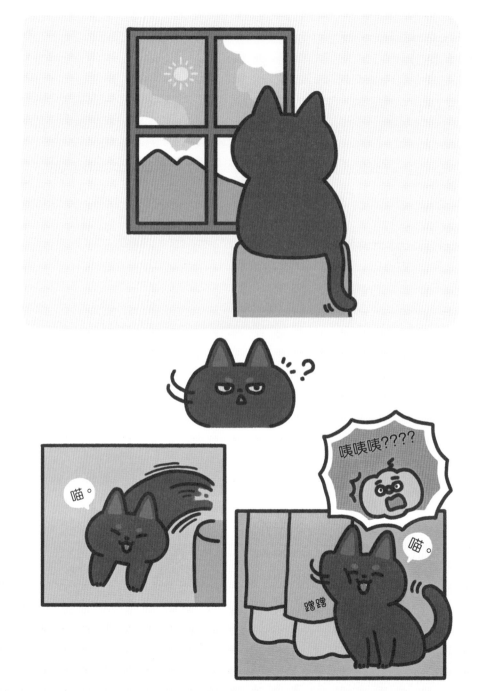

啥～～～～～～～～～～～～～????

阿兜是記憶力不好還是笨啊??
剛剛他不是才生氣你拍他屁股嗎?
怎麼一下就忘記了。

活在當下

點頭

不是這樣的，
阿兜比是想用行為告訴我們，
人生就是要活在當下，
既往不究才能活得開心。

有些人沉浸在過去不好的回憶裡，
導致錯過當下的美好事物

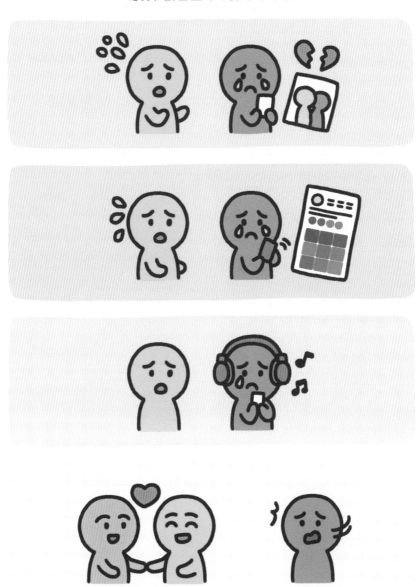

有些人則是活在他想像的美好未來，
但卻沒有為了自己的理想去進步、去改變

活在當下
就是享受當下。

是你望向窗外，
聽到風吹過樹木，發出沙沙的聲音；
閉上眼，靜靜感受輕風吹拂的時候。

是你冬天睡午覺
被陽光曬得暖烘烘的時候。

每個當下
可能有不開心的時刻，
也會有快樂的時光。

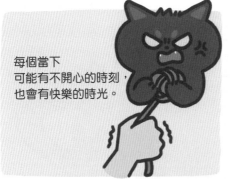

但總有讓人感動的片段。

專注當下，活在每個喜怒哀樂的現在。

其實我只是在講幹話……。

沒錯……咦?!

原來如此！學到一課了。

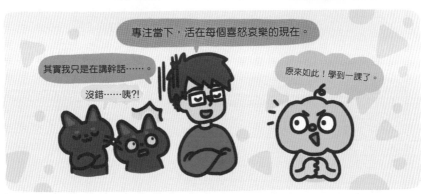

貓咪
教我的事

某天

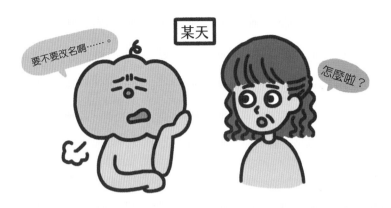

要不要改名啊……。

怎麼啦？

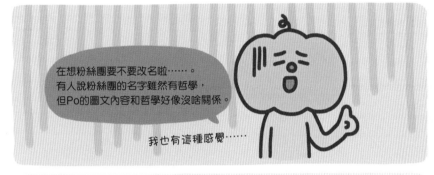

在想粉絲團要不要改名啦……。
有人說粉絲團的名字雖然有哲學，
但Po的圖文內容和哲學好像沒啥關係。

我也有這種感覺……

其實～貓咪本身的行為很普通，
但我們卻可以從他們的行為、相處，
領悟和學習到很多事情。
這個過程也滿哲學的吧～。

因為養貓，讓人的耐心變得越來越好。

甚至都快頓悟了（？？？？

人生就像一場戲，因為有緣才相聚。
相扶到老不容易，是否更該去珍惜。
為了小事發脾氣，回頭想想又何必。
別人生氣我不氣，氣出病來無人替。
我若氣死誰如意，況且傷神又費力。
鄰居親朋不要比，兒孫瑣事由他去。
吃苦享樂在一起，神仙羨慕好伴侶。
我養的……我養的……

因為養貓，了解他人的期許不一定要全盤接收，
自己的心情開心是最重要的。

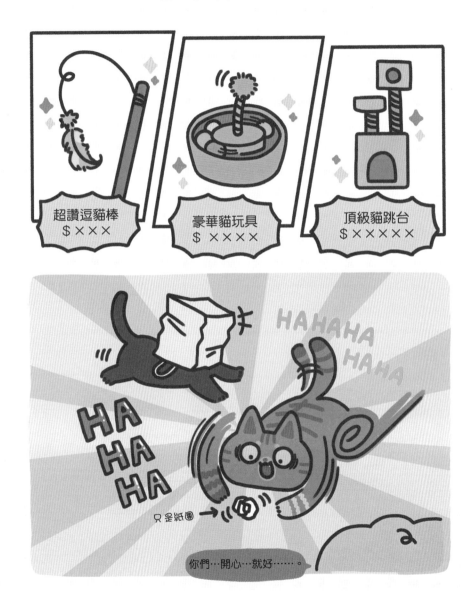

超讚逗貓棒
$×××

豪華貓玩具
$ ××××

頂級貓跳台
$ ×××××

HAHAHA
HAHA

HA
HA
HA

只是紙團→

你們…開心…就好……。

因為養貓，
學會永遠對世界保持好奇心、對生活保持熱情

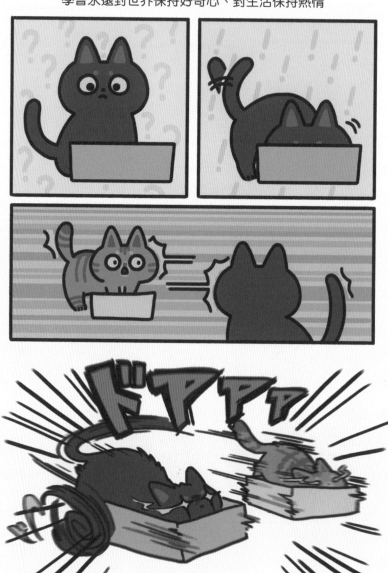

因為養貓，學會了釋然。

人生裡很多事情不是這麼隨心所欲的，
盡力做自己能做的，問心無愧就好。

最後不管結果如何，都是當下最好的安排。

最深刻的體悟是……

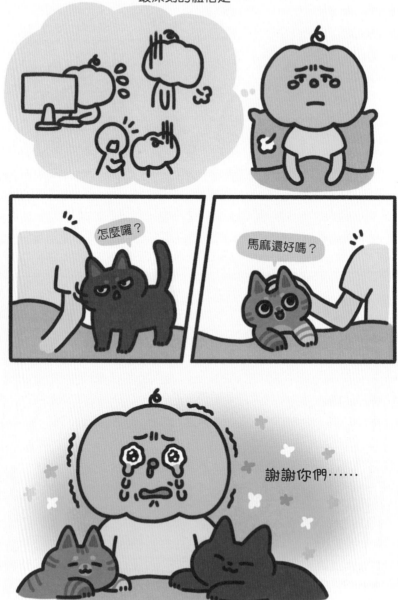

怎麼囉？

馬麻還好嗎？

謝謝你們……

因為養貓，讓我了解什麼是無條件的愛。

某天和同事聊天。

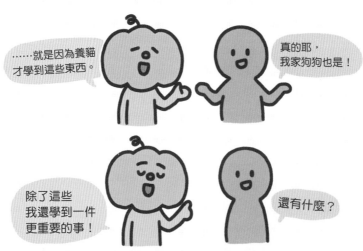

……就是因為養貓才學到這些東西。

真的耶，我家狗狗也是！

除了這些我還學到一件更重要的事！

還有什麼？

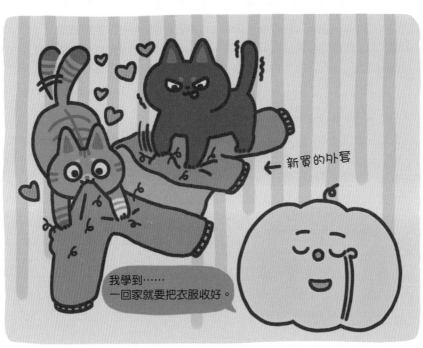

← 新買的外套

我學到……一回家就要把衣服收好。

南瓜人 Q & A

Q：南瓜人在畫漫畫時要如何得到靈感？

A：我可以很表面（？）的說：「生活處處是靈感，只要你用心品味日常就一定會有靈感。」但事實上是靈感和金探子一樣難抓XD。而且就算有靈感，怎麼把它用畫面呈現也是另一個問題。啊……也可以多看漫畫和玩遊戲XD。大多的時候是阿兜乙拉很日常的反應，突然覺得可以套入哪個漫畫梗XD。不但很有趣，同為宅宅的人也會很有共鳴！

Q：南瓜人和阿兜、乙拉在日常相處中最喜歡哪個時刻，為什麼呢？

A：每次下班回家很累的坐在床邊，阿兜和乙拉就會立刻跑來坐在我的兩邊討摸摸跟拍拍。雖然我感覺自己很像楚河漢界XD，但很開心他們都會跑來找我，看到了沒！他們最愛的是我！！（對天空怒吼）。

Q：創作的過程中有遇過什麼挑戰？是如何克服的呢？

A：一直沒更新所以被臉書降觸及吧XD。其實還有被盜圖的心態轉念，講了會改、會道歉的人就算了，有的就裝作沒看見。還有發言前會更謹小慎微。起因是疫情期間居家工作，阿兜超級吵，一直來煩我工作，看到有人做了假壁虎貼牆上吸引貓注意才有辦法安靜工作，就照做了，沒想到還蠻有效XD。把這過程拍照放上粉絲團，絕大部分人看到都覺得很可愛、很有趣，但卻被蜥蜴飼主轉去狂罵，一堆不認識我的人一直說我慫恿別人攻擊蜥蜴，我真的是又生氣又委屈。後來有記者想發新聞，我還一直拜託記者一定要註明「我沒有慫恿別人傷害蜥蜴」……，ㄇㄉ心超累。後來年紀大了（？）覺得一百個人心中有一百個哈姆雷特，在你眼中的我是這樣，那就這樣吧哈哈唉……。

Q：比較喜歡阿兜還是乙拉？

A：噓……這問題也太驚悚了，小聲一點。手心和手背能說比較愛哪個嗎（自己覺得自己的比喻真棒）！應該說和阿兜相處的時間比較久，已經有個默契了，雖然乙拉也來了5年但我有時候還是搞不懂她XD。

Q：這些年阿兜乙拉最讓人崩潰的事情？

A：疫情爆發那時候家人陸續倒下，我每天照顧家人和打掃消毒，又要一直注意自己有沒有確診，那天累到不行躺在客廳睡覺（每個人都隔離在房間，所以只能睡客廳）。睡到一半突然有股超爆臭的味道直擊我的鼻孔，立刻爬起就看到阿兜上廁所上不乾淨，在地上抹便便，那刻真的是理智斷線（先說阿兜沒事，我只是大叫而已）。清完沒多久換我確診了哈哈唉，應該是累到翻了。乙拉的話就是把我咬到差點破傷風，在醫院擠膿時痛到發出黑死腔的大叫，把後面的病患嚇到瑟瑟發抖～。

Q：會想成為專職接案插畫家嗎？

A：不會，我曾短暫成為SOHO族，先不提接案的金錢壓力，我也是在那段時間發覺……我果然是E人，還是要和人類面對面說話才行XD。雖然上班不爽的時候也想什麼都不管直接離職，但我還是很喜歡和人相處共事的感覺（當然前提是正常的好人）。我覺得……喜歡畫畫不代表只有插畫家這條路～。

Q：南瓜人有什麼話想和讀者們說的嗎？

A：真的、真心！非常感謝大家！（長跪不起）對於我這樣很少更新的作者，還會按讚、分享，甚至會留言和買書的朋友，真的非常感謝！之前看到一篇文說「鼓勵作者不要因為評論少而氣餒，讀者就像蟑螂，當你在明處發現了兩隻，也就說明了暗處已經有很多了」覺得很有道理XD。啊我不是說大家是蟑螂，因為我也是別人的讀者，有時候也不好意思留言，或是不知道要留什麼，只是一直默默關注這些作者們。我覺得讀者就是作者的星星，雖然因為光害看不是很清楚，但我知道你們一直都在～。

國家圖書館出版品預行編目資料

哲學貓生開示啦！／南瓜人著 -- 初版.
-- 臺北市：臺灣東販股份有限公司,
2024. 07
132面；14.7×21公分
ISBN 978-626-379-452-8（平裝）

947.41 113007250

哲學貓生開示啦！

2024年6月30日初版第一刷發行

作　　者　南瓜人
編　　輯　吳欣怡
特約設計　Miles
發 行 人　若森稔雄
發 行 所　台灣東販股份有限公司
　　　　　＜地址＞台北市南京東路4段130號2F-1
　　　　　＜電話＞(02)2577-8878
　　　　　＜傳真＞(02)2577-8896
　　　　　＜網址＞http://www.tohan.com.tw
郵撥帳號　1405049-4
法律顧問　蕭雄淋律師
總 經 銷　聯合發行股份有限公司
　　　　　＜電話＞(02)2917-8022